애 시조 작특집

고운 흘림

생얼굴 홍명술

㈜이화문화출판사

발 간 사

풋풋한 20대, 미래에 무엇을 준비할까? 고민하던 중 남편이 '한글서예를 해보면 어떨까?' 라는 조언에 Y.W.C.A에서 꽃뜰 이미경 선생님을 만나 처음으로 붓을 들었으며, 한글서예에 대한 지식이 전혀 없었던 저는 꽃뜰 이미경 선생님의 꼼꼼하며 훌륭한 지도에 따라 지금의 모습으로 성장하였습니다.

아이를 키우는 과정에서 약간의 공백 기간은 있었지만, 붓을 놓지 않고 47여 년의 세월을 함께하면서 한글서예는 저의 일부 아니 전부가 되었습니다.

우연한 기회에 옛시조집을 선물 받게 되어 2015년부터 시조를 쓰기 시작했으나 궁체를 쓰기란 그리 녹록하지만은 않았습니다. 다시 쓰고 골라내고 또다시 쓰고를 거듭하기를 몇 년이 걸려 약 500(궁체, 정자, 흘림, 고문흘림, 판본체 등) 수의 작품을 2021년에 마무리했지만, 여전히 많이 부족하고 미흡하다고 생각합니다.

우리 글인 한글서예를 사랑하는 모든 분께 이 책이 도움이 될 수 있다면 작은 위로가 될 것입니다. 부족한 저를 여기까지 있게 해주신 꽃뜰 선생님께 진심으로 감사의 말씀을 전합니다.

그리고 든든한 후원자인 남편, 아들 가족, 딸 가족에게 모두 감사하며 이 책이 나오기까지 물심양면으로 도움을 주신 ㈜도서출판 서예문인화 이홍연 회장님과 하은희 부장님께 진심으로 고맙게 생각합니다.

2021년 6월

샘물 홍영순

목 차

박인로 시조

심산의 밤이 드니 북풍이 더옥 차다
옥루고처에도 이 브름 부는 게오
간 밤의 치우신가 북두 비겨 바리로라.

십년을 경영호야 초려 삼간 지어 디니

나 혼 간 들 혼 간에 청풍 혼 간 맛쳐 두

강산은 드릴 듸 업스니 둘너 두고 보리라

김장생의 시조를 쓰다 생월홍영순 [印] [印]

김장생 시조

십년을 경영호야 초려 삼간 지어 닛니

나 혼 간 들 혼 간에 청풍 혼 간 맛쳐 두고

강산은 드릴 듸 업스니 둘너 두고 보리라.

아무리 한가흔들 일 업시 안즈시랴
나는 고기 낙고 산채란 네 키여라
먼듸 벗 날 보라 와시니 대접고져 ᄒᆞ노라

헤아수에서 쓴 삼의글 홍영순

해아수에서

아무리 한가흔들 일 업시 안즈시랴
나는 고기 낙고 산채란 네 키여라
먼듸 벗 날 보라 와시니 대접고져 ᄒᆞ노라.

아버님 나ᄒᆞ시고 님군이 먹이시니

이 두 분 은혜ᄂᆞᆫ 하ᄂᆞᆯ 아래 ᄀᆞ이 업다

이 몸이 죽기를 한ᄒᆞ여 아니 갑고 어이 ᄒᆞ리

고금가곡에서 쓰다 섯ᄃᆞᆯ 홍영순

고금가곡에서

아버니 나흐시고 님군이 먹이시니

이 두 분 은혜는 하늘 아래 ᄀ이 업다

이 몸이 죽기를 한흐여 아니 갑고 어이 흐리.

악헌 말 흘 년후의 챡헌 말 싱각ᄒᆞᆯ

챡헌 일 지난 후의 악헌 일 ᄭᅵ닷ᄂᆞ다

아마도 젹션지가의 필우여경인가

이셰모의 시조를 쓰다 생ᄆᆞᆯ 홍영슌

이세보 시조

악헌 말 흔 년후의 챡헌 말 싱각ᄒᆞ고
챡헌 일 지난 후의 악헌 일 ᄭᅵ닷는다
아마도 젹션지가의 필우여경인가.

앞래해 어름이 그득 뒤 뫼해 눈이 그득

이리 치운 가온대 더운 방의 안자시니

아들의 지극 효셩을 니즐 체 업쎄라

김계의 시조를 쓰다 샌들뫼 홍영순

김계 시조

압래해 어름이 그득 뒤 뫼해 눈이 그득

이리 치운 가온대 더운 방의 안자시니

아들의 지극 효성을 니즐 체 업쎄라.

앖 못새 고기더라 우어시 즐겁관ᄃᆡ

용악후션ᄒᆞ여 나갈 쥴 모르ᄂᆞ니

우리도 노던 믈기 자연 즐겨 ᄒᆞ노라 ᄒᆞ다라

악부에서 쓰다 셩ᄆᆞᆯ 홍영슌

악부에서

압 못새 고기더라 무어시 즐겁관대

용악후션ᄒᆞ여 나갈 쥴 모르난니

우리도 노던 물기 자연 즐겨 ᄒᆞ노라 ᄒᆞᆫ디라.

앞뇌에 앉이 것은 뒷뫼에 히 비쵤다

밤믈은 거의 지고 낫믈이 미러온다

강쵼에 온갓 곳이 먼 빗치 더욱 조회라

윤선도의 시조를 쓰다 성영을 홍영순

윤선도 시조

앞 뇌에 안기 것고 뒷 뫼에 히 비췬다
밤물은 거의 지고 낫물이 미러 온다
강촌에 온갓 곳이 먼 빗치 더욱 조화라。

14

김득연 시조

애고 늘그 셜온제가 늘지 말고 사랏고쟈
셰월이 하 쉬 가니 아믹타 다 늘글노다
비로기 늘글지라도 오래 사라 노올리라.

15

어득헌 구름 가에 숨어 발근 달 아니면
희미헌 안기 속에 반만 녈닌 곳치로다
지금에 화용월태는 너를 본가 허노라

안민영의 시조를 쓰다 성월 홍영순

안민영 시조

어득헌 구름 가에 숨어 발근 달 아니면
희미헌 안기 속에 반만 녈닌 곳치로다
지금에 화용월태는 너를 본가 허노라。

어린 성긘 매화 너를 밋지 아녓더니
눈 기약 능히 직혀 두 세 송이 픠엿구나
촉 잡은 갓가이 사랑할 졔 암향좃ᄎ 부동터라

안민영의 시조를 쓰다 섬강글 홍영순 [印] [印]

안민영 시조

어리고 성긘 매화 너를 밋지 아녓더니
눈 기약 능히 직혀 두 세 송이 픠엿고나
촉(燭) 잡고 갓가이 사랑할 제 암향좃ᄎ 부동터라.

어버이 날 느흐셔 어질과쟈 길너 니니

이 두 분 아니시면 내 몸 나셔 어질쇼냐

아마도 지극흔 은덕을 못내 가파 흐노라

낭원군의 시조를 쓰다 생일을 홍영순

낭원군 시조

어버이 날 느흐셔 어질과쟈 길너 내니
이 두 분 아니시면 내 몸 나셔 어질소냐
아마도 지극흔 은덕을 못내 가파 흐노라.

정철 시조

어버이 사라신 제 셤길 일란 다 ᄒ여라
디나간 후면 애둛다 엇디 ᄒ리
평싱애 고텨 못홀 이리 이 쑨인가 ᄒ노라.

신흠 시조

어제밤 눈 온 후에 둘이조차 비최엿다
눈 후 둘 빗치 물그미 그지 업다
엇더타 천말부운은 오락 가락 ㅎᄂ뇨.

어져 세상 사람들이 올흔 일도 못 다ᄒ고
구틔야 그른 일을 업슨 허믈 싯느리야
우리는 이런 줄 아라셔 올흔 일만 ᄒ리라

청구영언에서 쓰다 생글 홍영순

청구영언에서

어져 세상 사람들이 올흔 일도 못 다ᄒ고
구틔야 그른 일로 업슨 허믈 싯는괴야
우리는 이런 줄 아라셔 올흔 일만 ᄒ리라.

엇그제 부던 브람 강호에도 부듯던가

만상 강자들이 어이 구러 지내연고

산림에 드런지 오래니 소식 몰라 ᄒᆞ노라

청구영언에서 쓰다 생을 홍영순 [인장] [인장]

영산홍록 봄 바람에 황봉 백접 넘노는 듯

백화 원림 향기 속에 흥(興)쳐 노는 두룸인 듯

두어라 천태만상은 너뿐인가 허노라

안민영의 시조를 쓰다 생은글 홍영순

안민영 시조

영산홍록 봄 브름에 황봉 백접 넘노는 듯

백화 원림 향기 속에 흥(興)쳐 노는 두룸인 듯

두어라 천태만상은 너쁜인가 허노라。

영주 봉리 드러 가셔 신션를 보랴 흔
듁쟝 망혜로 츠져 가니 션학은 간데 업다
오운이 영농한 곳에 향긔만 담담

이셰보의 시죠를 쓰다 홍영슌

이세보 시조

영쥬 봉리 드러 가셔 신션를 보랴 ᄒᆞ고
듁쟝 망혜로 ᄎᆞ져 가니 션학은 간데 업다
오운이 영농한 곳에 향긔만 담담.

24

이세보 시조

옛 스룸 이른 말리 어안이라 ᄒᆞ엿건만

고금이 부동ᄒᆞ니 귄들 듕듕 쉬울숀가

아마도 고진감ᄂᆡ라 ᄒᆞ니 슈히 볼가.

오백년 도읍지를 필마로 도라드니
산천은 의구호되 인걸은 간듸 업다
어즈버 태평연월이 꿈이런가 호노라

길재의 시조를 생각호며 홍영순 쓰다

길재 시조
오백년 도읍지를 필마로 도라드니
산천은 의구호되 인걸은 간듸 업다
어즈버 태평연월이 꿈이런가 호
노라.

시철가에서

오 창니 적막흔딘 세우는 무삼 일고
풍졍에 어린 님을 싱각니 허신연만
만일에 알심곳 잇슬 량니면 그도 몰나.

옥분에 심근 매화 호 가지 것거 내니
곳도 곱거니와 암향이 더옥 졋타
두어라 것근 곳이니 브릴 줄이 이시랴

김성기의 시조를 쓰다 생일을 홍영순

김성기 시조

옥분에 심근 매화 흔 가지 것거 내니
곳도 곱거니와 암향이 더욱 좃타
두어라 것근 곳이니 브릴 줄이 이시랴。

28

오늘도 됴흔 날이오 이 곳도 됴흔 곳이

됴흔 날 됴흔 곳에 됴흔 사람 만나이셔

됴흔 술 됴흔 안쥬에 됴히 놀미 됴홰라

청구영언에서 쓰다 셩긔름홍영슌 [印] [印]

청구영언에서

오늘도 됴흔 날이오 이 곳도 됴흔 곳이
됴흔 날 됴흔 곳에 됴흔 사람 만나이셔
됴흔 술 됴흔 안쥬에 됴히 놀미 됴홰라。

해동가요에서

우리 두리 후생하여 네 나 되고 내 너 되야
내 너 그려 긋던 애를 너도 날 그려 긋쳐 보렴
평생에 내 셜워하던 줄을 돌녀 볼가 하노라.

이세보 시조

우리 싱이 드러 보쇼 샨의 올나 샨젼 파고
들의 나려 슈답 가러 풍한 셔습 지은 농스
지금의 동중니중은 무샴 일고

우후의 ᄲᆞ라ᄲᅥ니 산마다 폭포로다
각면 셔월 아젼 병쳥 포락 샹싱호소
샹싱은 흥연이와 묘당 쳐쓴 뉘라 아오

이ᄤ보의 시ᄌᆞ를 쓰다 홍영슌

이세보 시조

우후의 ᄇ라보니 샨마다 폭포로다
각면 셔원 아젼 셩쳔 포락 샹심ᄒᆞ소
샹심은 흥련이와 묘당 쳐분 뉘라 아오.

월출산이 높더니마는 믜운 거시 안개로다

천왕 제일봉을 일시예 ᄀ리와다

두어라 히 퍼딘 휘면 안개 아니 거드랴

윤선도 시조

월출산이 놉더니마는 믜운 거시 안개로다
천왕 제일봉을 일시예 ᄀ리와다
두어라 히 퍼딘 휘면 안개 아니 거드랴.

유방빅셰 웃흐여도 누명은 삼가리라

물욕을 멸니흐고 츙효를 싱각흐연

아마도 스후 누명은 면흐련이

이셰보의 시조를 쓴다 샛글을 홍영슨 🔲 🔲

이세보 시조

유방빅셰 못흥여도 누명은 삼가리라
물욕을 멀니흐고 충효를 싱각흐면
아마도 스후 누명은 면흐련이。

34

우복헌 져 지믈믈 복 업시 달나 흐니
외지랑녕 밧치 후의 윈망은 챵텬이라
조욕기신 어렵거든 그딕 부오

이세보의 시즈믈 쓰나 셩믄믈홍영순

이세보 시조

유복헌 져 지믈를 복 업시 달나 흐니
외지관녕 밧친 후의 원망은 챵텬이라
조욕기신 어렵거든 그딕 부모

응향지의 빈를 찍여 화방지로 나려가니

연화는 만발흐고 녹슈난 무궁이라

아마도 호람 경기는 예 쨘인가

이세보의 시조를 쓰다 생오를 홍명순

이세보 시조

응향지의 빈를 찍여 화방지로 나려가니
연화는 만발흐고 녹슈난 무궁이라
아마도 호람 경기는 예 쨘인가。

고금가곡에서

이 말도 거짓말이 져 말도 거즌말이
시비를 뉘 아더니 하늘이 안년마는
어즈버 구만리 우희 뉘 올나가 슬와 보리.

이 몸이 주거 주거 일백번 고쳐 주거

백골이 진토 되여 넉시라도 잇고 업고

님 향흔 일편단심이야 가싈 줄이 이시랴

정몽주의 시조를 쓰다 생운글흥영슈

정몽주 시조

이 몸이 주거 주거 일백 번 고쳐 주거
백골이 진토 되여 넉시라도 잇고 업고
님 향훈 일편단심이야 가실 줄이 이시랴。

이런들 엇더호며 저런들 엇더호리

만수산 드렁츩이 얼거진들 긔 엇더호리

우리도 이굿치 얼거져 백년까지 누리리라

태종의 시조를 쓰다 생일글홍영순

태종 시조

이런들 엇더ᄒ며 저런들 엇더ᄒ리

만수산 드렁츩이 얼거진들 긔 엇더ᄒ리

우리도 이굿치 얼거져 백년까지 누리리라.

이화에 월백흐고 은한이 삼경인 제

일지 춘심을 쟈규야 알냐만은

다졍도 병인 양흐여 줌 두러 흐노라

이조년의 시조를 쓴다 생일날홍영순 [인장] [인장]

이조년 시조

이화에 월백흐고 은한이 삼경인제
일지 춘심을 자규야 알냐마ᄂᆞᆫ
다정도 병인 양흐여 줌 못 드러 흐노라。

인간 만물 중의 스름이 웃쯤이라
오륜을 다 모르고 의리를 못 밝키면
아마도 초싱 후싱의 이름 두기 어려

이세보의 시즈를 쓰다 생각글 홍영수

이세보 시조

인간 만물 중의 스름이 웃쯤이라
오륜을 다 모르고 의리를 못 밝키면
아마도 초싱 후싱의 이름 두기 어려.

재 우희 셧는 솔이 본듸 놉하 놉지 안여
션 곳이 놉흠으로 놉흔 듯ᄒᆞ거이와
개울에 낙낙장승이야 진젹 놉흔 솔이라

해동가요에서 쓰다 생유글홍명슈

해동가요에서

재 우희 셧는 솔이 본듸 놉하 놉지 안여

션 곳이 놉흠으로 놉흔 듯ᄒᆞ거이와

개울에 낙낙장송이야 진적 놉흔 솔이라.

42

쟈근 거시 노피 떠셔 만믈을 다 비취니
반듕의 광명이 너만 ᄒ니 ᄯᅩ 잇ᄂᆞᆺ
보도 말 아니ᄒ니 내 번인가 ᄒᆞ노라

윤언도의 시조를 쓰다 생일글홍영수

윤선도 시조

쟈근 거시 노피 떠셔 만물을 다 비취니
밤듕의 광명이 너만ᄒ니 ᄯᅩ 잇ᄂᆞᆫ냐
보고도 말 아니ᄒ니 내 번인가 ᄒᆞ노라.

전원에 봄이 드니 나 헐 일이 분분하다

약포도 매려니와 화초 모종 느저 간다

아해야 죽전에 비여라 사립 결게

평주본에서 쓴다 실은글홍영순

평주본에서

전원에 봄이 드니 나 헐 일이 분분하다
약포도 매려니와 화초 모종 느저 간다
아해야 죽전에 대 비여라 사립 결게。

44

청원에 봄이 드니 이 몸이 일이 한다

나는 그믈 깁고 아희는 밧츨 같다

뒷 뫼혜 엄기는 약을 언제 키려 흐는니

청구영언에서 가려 쓴다 새암골 홍영순

청구영언에서

전원에 봄이 드니 이 몸이 일이 하다

나는 그물 깁고 아희는 밧츨 가니

뒷 뫼헤 엄 기는 약을 언제 키려 흐느니.

45

죽장망혜 단표자로 속니산 올나보니

우장듸 무한경은 션학의 츔이로다

그 즁의 잉무 공쟉이야 일너 무샴

이세보의 시조를 쓰다 생오를 홍영순

이세보 시조

죽쟝망혜 단표자로 속니산 올나 보니
문쟝듸 무한경은 션학의 츔이로다
그 즁의 잉무 공쟉이야 일너 무샴.

46

지낭의 비 뿌리고 양츄의 니 끼인 제
사공은 어디 갈 뷘 빈만 민엿는고
셕양의 양양빅구는 비소우

금강유산기에서 쓰다 셍일 홍영수

금강유산기에서

지당의 비 쑤리고 양뉴의 닉 끼인 제
사공은 어듸 가고 뷘 빅만 민엿는고
셕양의 양양빅구는 비소우。

지척이 쳘리 되ᄂ 쳔니도 지쳑이라

오ᄽ오며 웃오리가 업건마ᄂ

지금의 제 아니 오ᄂ 길만 머다

이세보의 시조를 생각ᄒ며 홍영슌 쓰다

이세보 시조

지척이 철리 되고 천니도 지척이라
오고 쪼 오면 못오 리가 업건마 는
지금의 제 아니 오고 길만 머다.

48

진실을 검은져 흐면 머리는 희는 게고

진실로 희고져 흐면 ᄆᆞᄋᆞᆷ은 검는 게ᄅᆞᆯ

이두일 셔르 박고면 ᄆᆞᄃᆞ욱 흐리라

김천택의 시조를 싱ᄀᆞ울 홍명수 쓰다

김천택 시조

진실로 검고져 흐면 머리는 희는 게고
진실로 희고져 흐면 ᄆᆞᄋᆞᆷ은 검는 게고
이 두 일 셔르 박고면 무노무욕 흐리라。

질병을 긋 지닐 명의를 어이 알며

챵힐를 긋 건널 쳔심을 뇌 말흥랴

아마도 예로부터 경녁 업슨 쟝부 젹어

이세보의 시조를 쓰다 생일을 홍명수

이세보 시조

질병을 못 지닉고 명의를 어이 알며
챵흰를 못 건너고 쳔심을 뉘 말흥랴
아마도 예로부터 경녁 업슨 쟝부 젹어。

집 지어 구름으로 덥고 우물을 파 돌 씌우

천풍으로 비을 믹아 지는 솟을 쓸오리라

비상에 사무한신은 나 쌘인가 ㅎ노라

시가 박씨본에서 가려 뎍나 쌍돌을 홍영수

시가 박씨본에서

집 지어 구룸으로 덥고 우물 파 돌 씌우고

춘풍으로 비을 믹아 지는 솟을 쓸오리라

세상에 사무한신은 나 쌘인가 ㅎ노라.

윤선도 시조

집은 어이 ᄒᆞ야 되연ᄂᆞᆫ다 대장(大匠)의 공이로다
나무는 어이 ᄒᆞ야 고든다 고조줄을 조찬노라
이 집의 이 뜰을 알면 만수무강 ᄒᆞ리라.

춘 긔운 머금고 셔셔 눈 빗츨 새오는 듯
옥골 빙혼이 봄 젼의 도라오니
굿득에 닝담훈 풍운의 암향조차 들릴샤

천엽의 시조를 쓴다 샘여울 홍영순

권섭 시조

츤 긔운 머금고 셔셔 눈 빗츨 새오는 듯
옥골 빙혼이 봄 젼의 도라오니
굿득에 닝담훈 풍운의 암향조차 들릴샤.

53

착헌 소름의 집의 악헌 소름 젹고
악헌 소름의 집의 챡헌 소름 젹다
아마도 일노 돗츠 삼쳔지관가

이세보 시조

챡헌 소름의 집의 악헌 소름 젹고
악헌 소름의 집의 챡헌 소름 젹다
아마도 일노 돗츠 삼쳔지관가.

천년을 사르으쳐 만년을 사르으쳐

태산이 편호도록 만경 창희 나읏도록

이 텬디 나서 기뼉호도록 슈고무강 호으쳐

천겁의 시즐를 쓰나 생일을 홍명슈

권섭 시조

천년을 사르쇼셔 만년을 사르쇼셔

태산이 편호도록 만경 창히 다 즈드록

이 텬디 다시 기벽호도록 슈고무강 호쇼셔.

천운뒤 도라드러 완락재 소쇄흔 듸

만권 생애로 낙스 무궁ᄒ얘라

이 듕에 왕릐 픙류를 닐러 무슴 ᄒᆞ료

이황의 시즈를 쓴다 생므를 홍영순

이황 시조

천운대 도라드러 완락재 소쇄흔 듸

만권 생애로 낙스, 무궁ᄒ얘라

이 듕에 왕릭 풍류를 닐러 무슴 흘고.

천지는 부모여다 만물은 처자로다

강산은 형제여늘 풍월은 붕우로다

이 중에 군신 분의는 비길 곳이 업셰라

김수장의 시조를 쓰다 생일을 홍영선

김수장 시조

천지는 부모여다 만물은 처자로다
강산은 형제여늘 풍월은 붕우로다
이 중에 군신 분의는 비길 곳이 업셰라.

청산아 말 무러 보쟈 고금 일을 네 알니라

만고 영웅이 몃 몃치나 지뇌엿오

이 후에 뭇느니 잇거든 나도 함끠 닐러라

김상옥의 시조를 쓰다 생운홍영수

김상옥 시조

청산아 말 무러 보쟈 고금 일을 네 알니라
만고 영웅이 몃 몃치나 지뇌엿노
이 후에 뭇느 니 잇거든 나도 함끽 닐러라.

청산은 엇뎨 ᄒᆞ야 만ᄀᆞ애 프르르며

유수는 엇뎨 ᄒᆞ야 주야애 긋디 아니ᄂᆞᆫ

우리도 그치디 마라 만ᄀᆞ상쳥 호리라

이황의 도산십이곡을 쓰ᆞ 홍영순

이황 도산십이곡

청산은 엇뎨 ᄒᆞ야 만고애 프르르며
유수는 엇뎨 ᄒᆞ야 주야애 긋디 아니ᄂᆞᆫ고
우리도 그치디 마라 만고상청 호리라.

59

청춘은 언제 가고 백발은 언제 온
오 가는 길을 아둣던들 막을 낫다
알고도 못 막을 길히니 그를 슬허 호노라

청구영언에서 쓰다 생글홍영수

청송을 뷔여다가 번니를 삼엇더니
그숄이 움이 나셔 되와 갓치 푸르럿다
아마도 고목 싱화는 이 뿐인가
이세보의 시조를 쓴다 생각를 홍영순

이세보 시조
청송을 뷔여다가 번니를 삼엇더니
그 솔이 움이 나셔 디와 갓치 푸루럿다
아마도 고목 싱화는 이쁜인가.

이세보 시조

청쵸는 우거지고 녹음은 만발이라
운림 비됴 뭇식드른 오락 가락 쌍이로다
엇지타 이별리 샹ᄉ되면 싈를 부러.

62

청춘은 어제 갈 빅발은 어제 왓오

올 가는 길을 아더면 막을 거슬

히마다 막든 못훙 늙기 셜위

금강유산기에서 쓴다 셩일을 홍명슌

금강유산기에서

청춘은 언제 가고 빅발은 언제 왓노

오고 가는 길을 아더면 막을 거슬

히마다 막든 못훙고 늙기 셜위.

초당 지어 구름 덥고 년못 파셔 달 다마 두고
날 아래 고기 낙고 구름 속의 밧틀 갈라
문젼의 학 탄 션관이 오락 가락

가곡보감에서 쓰다 솔은별 홍영순

가곡보감에서

초당 지어 구름 덥고 년못 파셔 달 다마 두고
달 아래 고기 낙고 구름 속의 밧틀 갈라
문젼의 학 탄 션관이 오락 가락

64

초당을 살펴 보니 만권 서책 쓰엿구나

보라미 길드리고 절대 가인 엽혜 안져

벽오동 거문고에 남풍시 노릭를 허여 보자

악부 고대본에서 쓴다 샛별글씨 홍영순

악부(고대본)에서

초당을 살펴 보니 만권 서책 쓰엿구나
보라미 길드리고 절대 가인 엽혜 안져
벽오동 거문고에 남풍시 노릭를 허여 보자.

초강의 벗이 업서 혼자 누어 줌을 드니

청풍 명월이 님자 업시 들어 온다

즘 씨여 이 됴흔 경을 눌다려 무르랴

고금가곡에서 쓴다 싱글홍명선 🔲 🔲

고금가곡에서

초당의 벗이 업서 혼자 누어 줌을 드니
청풍 명월이 님자 업시 들어 온다
즘 씨여 이 됴흔 경을 눌다려 무르랴.

쵸산 목동 드라 아복은 샹치 마라

아복이 업셔지면 고복이 의지 업다

허믈며 쳥용이야 다 일너 무샹

이셰보의 시됴를 쓰다 생갈 홍영슌

이세보 시조
쵸산 목동드라 아목은 샹치 마라
아복이 업셔지면 고목이 의지 업다
허물며 청용이야 다 일너 무샴。

쵸식을 먹을망졍 속 아는 임을 따러

이별 두 즈 듯지 말고 빅년 동낙 니 ᄒ리라

엇지타 셰상의 마음 알 ᄉᆞ람 젹어

이세보의 시조를 쓰다 셤을을 홍영순

이세보 시조

쵸 식을 먹을망졍 쇽 아 는 임을 따러
이별 두 ᄌ 듯지 말고 빅년 동낙 니 ᄒ리라
엇지타 셰샹의 마음 알 ᄉᆞ람 젹어。

흉은 지운 플 밀 젹의 겨 농부 슈근한다

스립 쓴 흠의 들노 샹평 ᄒᆞ평 분쥬ᄒᆞ다

아마도 실시ᄒᆞ면 일년 셩이 허스인가

이셰보의 시조를 쓰다 ᄉᆡᆷᄆᆞᆯ홍영순 🔲 🔲

이세보 시조

쵸운 지운 풀 밀 젹의 겨 농부 슈고한다
스립 쓰고 홈의 들고 샹평 ᄒᆞ평 분쥬ᄒᆞ다
아마도 실시ᄒᆞ면 일년 셩이 허스인가.

추강에 둘 밝거늘 비를 타고 도라 뜨니

믈 알픠 하늘이오 하늘 우희 안잣거니

어즈버 신션이 되거지 나도 몰나 ᄒᆞ노라

청구영언 가라분에거 쓰다 생명글 홍영슨

청구영언에서

추강에 둘 밝거늘 비를 타고 도라보니
물 아린 하늘이오 하늘 우희 안잣거니
어즈버 신션이 되건지 나도 몰나 ᄒᆞ노라.

청산에 눈 노긴 보람 건듯 불고 간 되 업다

져근듯 비러다가 묠리 르쟈 머리 우희

귀 밋틔 희 무근 거리를 노겨 물가 ㅎ노라

우학의 시조를 쓰다 샛딜홍영순

우탁 시조

춘산에 눈 노긴 보람 건듯 불고 간 되 업다

져근듯 비러다가 불리고쟈 마리 우희

귀 밋틔 히 무근 서리를 노겨 볼가 ㅎ노라.

71

춘풍에 떠러진 매화 니리 쩌러 놀이다가

남게도 못 오를 걸 거의나 거의 즄에

져 거의 매화 쥴 오르 나뷔 갓 듯ᄒ더라

청구영언 악당 본에서 쓰 생을ᄅ

청구영언에서

춘풍에 써러진 매화 니리 쪄리 날이다가
남게도 못 오르고 걸니고나 거믜쥴에
져 거믜 매화 쥴 모르고 나뷔 감 듯ᄒ더라.

춘광이 구심일에 꼿 볼 날이 멧 날이며

인싱이 빅 년인들 소년 힝낙 멧 날인고

두어라 공화셰계니 아니 놀고

시가요곡에서 가려 적고 싱긔글 홍영순

시가요곡에서

춘광이 구십일에 꽃 볼 날이 몃 날이며

인싱이 빅 년인들 소년 힝낙 몃 날인고

두어라 공화세계니 아니 놀고.

73

이세보 시조

춘일이 지양ᄒᆞ니 챵경이 우짓는다
뒤 뫼의 풀를 쩍고 앞 논의 번경이라
아희야 들졈심 닉여 올 제 슐 잇지 마라.

춘풍이 느즈나 피온 고지 디나 마나
님 속의 봉오리 새로운 향긔로다
두어라 일년 쇼화는 네 혼잿가 하노라

권섭 시조

춘풍이 느즈나 피온 고지 디나 마나
님 속의 봉오리 새로운 향긔로다
두어라 일년 쇼화는 네 혼잿가 하노라.

친구가 남이련만 어이 그리 유정한지

아니 보면 지 못 남면 기리워라

아도 나졍코 유신키는 친구 박게

관서본에서 쓰다 생늘 홍병수

친구가 남이연만 어이 그리 유정흘

만나면 정담이오 못 만나면 그리도다

아마도 유정 무정키는 사길 탓인가

심두영의 시조를 쓴다 썻으를

심두영 시조

친구가 남이연만 어이 그리 유정흔고

만나면 정담이요 못 만나면 그리도다

아마도 유정 무정키는 사귈 탓인가.

타향의 싱일 되니 부모 동싱 그리웨라

밥상의 듯는 문물 졈졈이 피가 되고

언졔나 무궁헌 회포를 부모 젼의

이셰보의 시즈를 쓰다 싱일날 홍명슌

이세보 시조

타향의 싱일 되니 부모 동싱 그리웨라
밥샹의 듯는 문물 졈졈이 피가 된다
언졔나 무궁헌 회포를 부모 젼의.

78

달월 츄셕 오날인가 빅곡이 등풍이라
셩듸에 한민드를 원근 업시 격양가를
허믈며 담박 옥눈이야 일너 무삼

이졔보의 시조를 쓰다 셩은을 홍영순

이세보 시조

팔월 츄셕 오날인가 빅곡이 등풍이라
셩듸에 한민드른 원근 업시 격양가를
허물며 담박 옥눈이야 일너 무삼.

평생에 일이 업서 산수간에 노니다가

강호에 님자 되니 세상 일 다 니제라

엇더타 강산 풍월이 긔 벗인가 호노라

낭원군의 시조를 쓰다 생월홍영순

낭원군 시조

평생에 일이 업서 산수간에 노니다가
강호에 님자 되니 세상 일 다 니제라
엇더타 강산 풍월이 긔 벗인가 호노라.

푸른 건 버들이오 누른 건 꾀꼬리라

너의 벗도 좋나마는 너의 소리 더욱 좋다

동자야 오음 육률을 갓추어라

관서본에서 가려 쓰다 생물골 홍영순

관서본에서

푸른 건 버들이오 누른 건 꾀꼬리라
너의 벗도 좋다마는 너의 소리 더욱 좋다
동자야 오음 육률 갓추어라.

품 안의 임 보닌 후의 펼친 이불 모아 덥고

다시 누어 싱각흐니 허황헌 일리로다

아마도 인간지란은 남의 님의인가

이세보 시조

품 안의 임 보닌 후의 펼친 이불 모아 덥고
다시 누어 싱각흐니 허황헌 일리로다
아마도 인간지란은 남의 님의인가.

풍뉴 압혜 됴흔 곳시 호걸 남즈 스랑이라

향긔 나고 고은 틱도 츄파 날려 숑졍이라

아마도 인긔 가졀은 노류쟝화

이게 보의 시즈를 쓰다 셍일홍영슈

이세보 시조

풍뉴 압헤 됴흔 곳시 호걸 남즈 스랑이라

향긔 나고 고은 틱도 츄파 날려 숑졍이라

아마도 인긔 가졀은 노류쟝화.

풍상이 볏거 친 날에 굿피온 황국화를

금분에 ᄀ득 나마 옥당에 보내오니

도리야 곳이온양 마라 님의 뜻을 알괘라

ᄒᆞ순의 시조를 쓰다 썽으글 황영순 🔴 🔴

송순 시조

풍상이 섯거 친 날에 ᄀ피온 황국화를
금분에 ᄀ득 다마 옥당에 보내오니
도리야 곳이온양 마라 님의 뜻을 알괘라.

풍랑에 일니던 비 어드러로 가간 말스

구름이 머흘거든 처음에 날 줄 엇지

허수를 비 두신 분네는 모다 조심흥시소

정철의 시조를 쓴다 생구글 홍영수

정철 시조

풍파에 일니던 빈 어드러로 가단 말고
구롬이 머흘거든 처음에 날 줄 엇지
허술흔 비 두신 분네는 모다 조심흥시소.

정철 시조

혼 몸 둘헤 논화 부부를 삼기실샤
이신 제 홈씌 늙고 주그면 혼 디 간다
어듸셔 망녕의 꺼시 눈 흘긔려 ᄒᆞᄂᆞ뇨.

정철의 시조를 쓴다 생각을 흥영 씀

한 바다도 어려운디 셰 바다이 막켜쓰니

믈 소린도 흥흉ᄒᆞ고 브람도 요란ᄒᆞ다

언제나 평지를 만나 오락 가락

이세보의 시조를 쓰다 셩영슬 홍영슐

이세보 시조

한 바다도 어려운디 셰 바다이 막켜쓰니

물 쇼린도 흥흉ᄒᆞ고 브람도 요란ᄒᆞ다

언제나 평지를 만나 오락 가락.

혼 손에 가시를 들고 또 혼 손에 막디 들고

늙는 길 가시로 막고 오는 백발 막디로 치랴터니

백발이 제 몬져 알고 즈럼길로 오더라

우탁의 시조를 쓰다 생각을 홍영순

우탁 시조

혼 손에 가시를 들고 또 혼 손에 막디 들고
늙는 길 가시로 막고 오늘 백발 막디로 치랴터니
백발이 제 몬져 알고 즈럼길로 오더라.

한가헌 경을 펴셔 강져의 비회ᄒᆞ니

무졍헌 져 빅구는 날 볼 나지마라

지금의 셩셰 우로 싱의키는네나 닛

이셰보의 시죠를 쓰다 생일을홍병슬

이세보 시조

한가헌 경을 보려 강져의 비회ᄒᆞ니
무졍헌 져 빅구는 날 보고 나지 마라
지금의 셩셰 우로 싱의키는 네나 닛나。

한즁에 일이 업셔 낫즘과 벗이 되야

꼿이 핀지 닙히 진지 모로고 누어시니

세상에 무슴 일 잇돗던지 나는 몰나 ᄒ노라

이ᄭᅥ보의 시조를 쓰다 새이글홍병순 🔲 🔲

이세보 시조

한중에 일이 업셔 낫즘과 벗이 되야
꼿이 핀지 닙히 진지 모로고 누어시니
세상에 무슴 일 잇돗던지 나는 몰나 ᄒ노라.

하늘이 놉나 ᄒᆞᆫ 발 져겨 셔지 말며
ᄯᅡ히 두텁닳ᄋᆞ이 ᄢᅢ지 마룰 거시
하늘 ᄯᅡ 놉은 두허워도 ᄂᆡ 조심ᄒᆞ리라

주의식의 시조를 써으름홍영슌씀

주의식 시조

하늘이 놉다 ᄒᆞ고 발 져겨 셔지 말며
ᄯᅡ히 두텁다고 ᄆᆞ이 ᄇᆞᆲ지 마롤 거시
하늘 ᄯᅡ 놉고 두터워도 내 조심ᄒᆞ리라.

하늘이 스름 니실 제 오룬을 다 주시니
눌는 가지고 눌는 일란 말고
진실노 어드려 후면 어디 가고 업스리

시가 박씨본에서 쓰다 생을 홍영순

시가 (박씨본)에서

하늘이 스룸 니실 제 오룬을 다 주시니
눌는 가지고 눌는 일란 말고
진실노 어드려 후면 어디 가고 업스리.

히 나 졈은 날에 굴에 버슨 쇼를 일고

플 뜻어 손에 쥐글 자최를 잠거간이

그 글에 안개 주잣신이 암웃듸 간 글 몰때따

해동가요 일거본에서 쓴다 생역글 홍영순

해동가요 (일석본)에서

히 다 졈은 날에 굴에 버슨 쇼를 일코
플 뜻어 손에 쥐고 자최를 잠거간이
그 골에 안개 주잣신이 암웃듸 간 줄
몰래라.

이세보 시조

희당화를 천타ᄒᆞ니 안 썩느니 게 뉘 보고
녹슈 명ᄉᆞ 도흔 곳의 썰기마다 봄 빗치라
아마도 번화 무궁은 풍뉴 가인인가.

힌도 나지 계면 산하로 도라 지고
둘도 믈름 흐면 흘 그부터 이저 온다
세상에 부귀공명이 다 이런가 호노라

청구영언에서 쓴다 생일홍영슈

청구영언에서

힌 도 나 지 계 면 산 하 로 도 라 지 고
둘 도 보 름 후 면 흔 ㄱ 부 터 이 저 온 다
세 상 에 부 귀 공 명 이 다 이 런 가 호 노 라.

히야 가지 마라 너와 나와 흠씌 가쟈
기나 긴 하늘의 어듸 가려 수이 갈

동산의 들이 나거든 보고 가나 엇더리

근화악부에서 쓴다 겸인 홍영순

근화악부에서

히야 가지 마라 너와 나와 흠씌 가쟈
기 나 긴 하늘의 어듸 가려 수이 가는
동산의 들이 나거든 보고 가다 엇더리.

허 나 헌 만믈즁의 남즈 되미 호괴로다

부 기 는 일쳬영이오 은릴은 쳔츄스라

우 리 도 산간의 깃드려 오거쪄를

이쎼보의 시조를 쓰다 새긜형명슌

이세보 시조

허 다헌 만물중의 남즈 되미 호괴로다
부귀는 일셰영이요 은릴은 쳔츄스라
우리도 산간의 깃드려 오거셔를.

형아 아으야 네 슬홀 만져 보아

기슨디 한부란디 양ᄌ조차 ᄀᆞᄐᆞ슨다

ᄒᆞᆫ졋먹으 길러 나이셔 닷ᄆᆞᅀᆞᆷ을 먹니 ᅌᅵᆄ

정철의 시조를 쓰다 샘ᄆᆞ을 홍영순 [인장][인장]

정철 시조

형아 아으야 네 슬홀 만져 보아
뉘손ᄃᆞ 타나관ᄃᆞ 양ᄌ조차 ᄀᆞᄐᆞᆫ다
ᄒᆞᆫ졋먹고 길러 나이셔 닷ᄆᆞᅀᆞᆷ을 먹디 마라.

98

홍안 실시한 년후의 빅발이뢰 단식한들

다시 졈기 어려우니 츄회 막급 할 쓴이라

엇지타 경박 소년이 닛스를 올나

이세보의 시즈를 쓴다 생을 홍영순

화만산 춘절이오 녹음 방초 하절이라

황국 목단풍 추절이오 육화 분분 동절이라

아마도 사시 가경은 이쏀인가

벗시그를 생으글홍명슌 쓰다

화쵹 동방 만난 연분의 아니면 미덧스며
돗는 히 지는 달의 졍 아니면 질겨슬가
엇지타 한 허물노 이다지 셜게

이세보의 시조를 쓴다 신묘달 홍영순

이세보 시조

화쵹 동방 만난 연분의 아니면 미덧스며
돗는 히 지는 달의 졍 아니면 질겨슬가
엇지타 한 허물노 이다지 셜게.

황잉은 버들이오 호졉은 곳시오나

기력이는 녹수오 빅학은 청용이라

엇지타 스름은 탁의 혈 곳이 젹어

이세보의 시조를 쓴다 심일홍영슌

이세보 시조

황잉은 버들이요 호졉은 곳시로다
기럭이는 녹슈요 빅학은 청용이라
엇지타 스름은 탁의 혈 곳이 젹어

102

홰 우희 발 삽ᆯ 안자 ᄂᆞ래를 고쳐 것ᄉ

골희 눈 기우릴 호긔도 이실실

언제면 도흔 ᄇᆞ람 만나 플덕 ᄂᆞ라 가려뇨

권셥의 시조를 쓰다 ᄉᆡᆼᄆᆞᆯ홍영슌

권섭 시조

홰 우희 발 사리고 안자 ᄂᆞ래를 고쳐 짓고
골희 눈 기우리고 호긔도 이실시고
언제면 묘흔 ᄇᆞ람 만나 플덕 ᄂᆞ라 가려뇨.

이세보 시조

흉중의 불이 나니 불 써 쥬 리 뉘 잇쓰리
인간의 물노 못 써는 불이라 업것마는
엇지타 샹스로 난 불은 물노 못 써

흰 구름 프른 니는 골골이 잠겼는듸
추상에 물든 단풍 봄꽃도곤 더 죠해라
천공이 날을 위호야 뫼 빗츨 꾸며 니도다

김천택의 시조를 쓰다 석묵들홍영순

김천택 시조

흰 구름 프른 닌는 골골이 잠겼는듸
추상(秋霜)에 물든 단풍 봄꽃도곤 더 죠해라
천공(天公)이 날을 위호야 뫼 빗츨 쓤여 닌도다。

흰 이슬 서리 되니 ᄀ을히 느져 잇다

긴 들 황운이 흘 빗치 되거고야

아희야 비즌 슬 걸러라 추흥 계위 ᄒᄋ라

신계영의 시조를 쓰다 홍영순 [印] [印]

신계영 시조

흰 이슬 서리 되니 ᄀ을히 느저 잇다
긴 들 황운이 흔 빗치 피거고야
아히야 비즌 슬 걸러라 추흥 계위 ᄒ노라。

106

샘물 홍영순
洪 英 順

- 아　호 : 샘물, 紫雲
- 1948년생
- 대한민국미술대전 초대작가, 운영위원, 심사위원장, 기획이사 역임
- 갈물한글서회 16대 회장 역임
- 수원대학교 미술대학원 조형예술학 서예과 강사 역임
- 세계서예전북비엔날레 조직위원 역임
- 경기도미술협회 서예분과장 역임
- 현 (사)한국서학회 이사장
- 개인전 3회(백악미술관, 한가람, 지구촌교회)
- 저서 : 『남창별곡』, 『백발가』, 『토생전』 공저 등(도서출판 서예문인화)
　　　『궁체시조작품집 - 현대문흘림』, 『궁체시조작품집 - 고문흘림』,
　　　『궁체시조작품집 - 현대문정자ㆍ고문정자』, 『옛시조작품집』,
　　　『판본체시조작품집』(이화문화출판사, 2021)

경기도 용인시 수지구 성복2로 86, LG빌리지 116-704

H.P : 010-5215-7653

궁체 시조 작품집

고운 흘림

2021年 6月 3日 초판 발행

저 자 샘물 홍영순

발행처 (주)이화문화출판사
발행인 이 홍 연 · 이 선 화

등록번호 제300-2015-92호
주소 서울시 종로구 인사동길 12, 311호
전화 02-732-7091~3 (도서 주문처)
FAX 02-725-5153
홈페이지 www.makebook.net
ISBN 979-11-5547-486-0

표지디자인(화선지 염색) 샘물 홍영순

정가 20,000원